Lb SS 1462

L'INSTITUT

DEVANT LE SUFFRAGE UNIVERSEL,

PAR

JULES SALMSON, STATUAIRE,

PRÉCÉDÉ DE :

LES ARTISTES ET LE PEUPLE,

PAR

PIERRE VINÇARD.

> C'est un point de vue bien étroit que celui où l'on se place, lorsqu'on demande si l'art agit favorablement ou défavorablement sur la moralité d'un peuple, et s'il doit être encouragé ou rejeté par un gouvernement sage. Autant vaudrait mettre en doute s'il est avantageux et séant à l'homme d'user de toutes ses facultés ou s'il ne lui vaudrait pas mieux borner, amoindrir, comprimer son être pour demeurer ainsi plus voisin de la condition des brutes.
>
> DANIEL STERN.

PARIS,
MICHEL ET JOUBERT, ÉDITEURS,
RUE SAINT-ANDRÉ-DES-ARTS, 27.

—

1850.

LES ARTISTES ET LE PEUPLE.

―――※―――

> Le monde ne nous intéresse que par son rapport avec l'homme. Nous ne goûtons dans l'art que ce qui est l'expression de ce rapport.
> GOETHE.

L'Art a toujours été l'expression d'une époque, et l'on ne peut comprendre les faits historiques sans tenir compte de son influence. Pour n'être que le côté sentimental de la vie humaine, l'Art n'en est pas moins un des éléments principaux.

La Littérature, la Musique, la Peinture, la Sculpture, toutes ces formes diverses employées pour vulgariser la vérité ou l'erreur, n'ont été que le reflet de ce qui se passait au fond des consciences.

L'Art est pour ainsi dire le miroir où se reproduisent les misères et les splendeurs de notre intelligence et de notre corps; il montre à la foule ce que la foule a ressenti, soit qu'il s'adresse directement à elle, comme Béranger, en chantant la gloire et les malheurs de la patrie; soit que, dans une autre sphère, il pleure sur le passé et le regrette comme Chateaubriand; soit qu'il exprime le doute en prenant l'enveloppe de

Faust, comme dans Goethe; soit encore qu'il emploie la parole pompeuse du tribun aspirant à la liberté, comme Mirabeau.

En examinant les tendances qui dominent la Littérature, la Science et la Philosophie, en s'apercevant que le peuple lui-même songe à d'autres destinées, on a le droit d'être étonné que les arts plastiques restent immobiles, et qu'au lieu d'apporter leur concours à cette grande évolution morale et religieuse, ils semblent y être indifférents ou même hostiles.

S'ils ne sont à la tête du mouvement intellectuel de leur époque, le devoir des artistes serait cependant de ne pas rester en arrière.

Si, semblables à Holbein, Rembrandt, Téniers, etc., leurs œuvres étaient des merveilles d'exécution, si la nature matérielle était rendue par nos artistes modernes avec cette perfection qui, sans remplacer la pensée, en fait pardonner l'oubli, l'on aurait au moins une sorte d'explication de cette atonie. Mais non! il y a la même vulgarité d'invention, et souvent la forme manque. Que reste-t-il?...

Il est bien entendu qu'il n'y a rien d'absolu dans notre appréciation, et que nous rendons pleinement justice au petit nombre d'hommes qui, de nos jours, ont su résister au torrent qui a entraîné les autres.

Nous avons fréquemment entendu les artistes se plaindre, dans leurs écrits ou dans leurs conversations intimes, de l'indifférence du public pour les œuvres qu'ils chérissaient avec le plus d'amour; nous les avons vus attristés, découragés, et regrettant d'avoir embrassé une carrière qui ne leur a donné que peu de gloire et beaucoup de déceptions. Quelques-uns sont allés jusqu'à accuser le peuple d'ingratitude, d'ignorance...

Tout en éprouvant une pénible émotion, nous nous sommes demandé si ces reproches étaient fondés.

Comment le peuple, si impressionnable,—parce qu'il souffre, — ne resterait-il pas muet devant les pâles et incolores tableaux qu'on présente annuellement à ses regards? En passant devant ces nombreuses toiles, qui ne parlent ni à son cœur, ni à son

esprit, et dans lesquelles on a cherché quelquefois à blesser ses sentiments les plus chers, comment pourrait-il faire éclater son admiration? Sans se rendre positivement compte de ce qu'il éprouve, il reste froid, et le mécontentement secret qui gît au fond de son âme se trahit par le silence.

Pourquoi les expositions, qui devraient révéler aux masses tout ce qu'il y a de grand, d'honnête, dans les affections humaines, tout ce qu'il y a de moralisateur dans notre histoire, — car la peinture et la sculpture sont d'excellents moyens pour enseigner les nobles choses, — pourquoi ces expositions sont-elles réduites à l'état de promenades publiques?

Est-ce la faute du peuple ou celle des artistes?

La théorie stérile de l'art pour l'art n'est même pas mise en pratique par ceux qui la défendent. L'influence de cette école a été utile à quelques hommes d'élite pour les aider à s'affranchir du joug qui pesait sur eux; mais, en général, elle n'a eu d'autre résultat que d'engendrer une anarchie d'autant plus fâcheuse qu'elle a empêché les artistes de donner aux masses des leçons dont ces dernières auraient pu profiter.

La mythologie est trop caduque, on en a trop usé et abusé pour qu'on puisse maintenant en tirer parti d'une manière convenable. Les dieux de l'Olympe sont morts depuis trop longtemps pour qu'on les ressuscite avec succès, et le pinceau gracieux de Girodet ou de Prudhon n'y réussirait pas.

Retourner au mysticisme religieux du moyen âge est impossible aussi. On pourra peindre avec une exactitude scrupuleuse l'intérieur d'un cloître, d'une église, l'orgue mélodieux invitant à la prière, le costume des prêtres et les magnificences extérieures du culte; mais tout cela ne sera qu'une décoration splendide.

Lorsque Raphaël donnait à ses Vierges une expression divine, c'était l'espérance d'une autre vie qui l'inspirait.

Quand Michel-Ange composait le *Jugement dernier*, il était lui-même pénétré d'une sainte terreur, il songeait avec effroi à la Mort, et cherchait le mot de cette énigme impénétrable; il ap-

pelait sur lui la clémence de l'*Artiste éternel*. Alors la foule accourait dans les temples, elle s'agenouillait, priait avec ferveur, implorant le pardon du Tout-Puissant.

Plus tard, Le Sueur traçait dans un cloître la *Vie de saint Bruno*, et, après avoir perdu celle qu'il aimait, venait demander le repos à ce même cloître qui lui avait donné la gloire.

Maintenant, l'artiste est aussi un fils de Voltaire; il sourit au seul mot de croyance, et réussit mieux à faire le portrait d'une danseuse que celui d'un martyr.

Les chevaliers bardés de fer, les tournois en plein soleil, les promenades au bord d'un lac, les rêveries au clair de lune, toutes ces fantaisies d'un romantisme qui oublie les douleurs générales pour ne s'apitoyer que sur celles des individus, ne peuvent émouvoir personne aujourd'hui.

Les batailles d'Alexandre ou de César, celles de l'Empire, lors même qu'elles auraient encore David et Gros pour interprètes, n'exciteraient pas beaucoup d'intérêt parmi les masses; elles savent par expérience que leur sang coule à flots au profit de ces fléaux nommés conquérants, et qu'un seul nom reste pour personnifier la victoire : celui du général.

Non! rien de tout cela ne peut suffire à l'artiste, il lui faut d'autres inspirations pour qu'il sorte de son engourdissement moral. Ce n'est pas en suivant les sentiers battus qu'il recouvrera son indépendance et pourra reconquérir l'action qu'il a exercée si longtemps sur la société. Les destinées du monde ancien sont accomplies; c'est à notre génération de préparer les destinées futures.

Ce qui manque aux artistes, c'est un but commun, une pensée vivifiante qui les passionne et leur communique cette chaleur enthousiaste qui semble les avoir abandonnés. Ils ont une autre mission que celle de copier servilement la nature; leur rôle est plus élevé, plus noble.

Dieu en créant l'espèce humaine lui a donné une âme.

C'est à cette âme qu'il faut s'adresser; c'est elle qu'il faut réchauffer et ranimer, au lieu de la laisser s'étioler et s'étein-

dre ; et, quel autre souffle que celui des vrais artistes serait assez puissant pour redonner la vie à ce verbe divin ?

L'humanité aspire à de nouvelles institutions ; tout paraît vouloir se régénérer ; les poètes tournent leurs regards vers l'avenir, les penseurs sont en travail d'enfantement, le Peuple commence à balbutier le mot *bonheur* en espérant qu'un jour, il deviendra pour lui une réalité, et les artistes resteraient stationnaires, le feu sacré ne les embraserait pas, et ils n'auraient qu'un triste scepticisme à offrir à la multitude !

Non ! cela ne peut être ; et si cela est, ne peut durer.

Les artistes doivent redevenir ce qu'ils ont été pendant de longs siècles : les *Fils aînés de Dieu.*

C'est en étudiant le Peuple, en s'adressant à lui que l'artiste retrouvera le courage et l'espoir. Qui ressemble plus à l'artiste que l'ouvrier ? Tous deux enfants de leurs œuvres, tous deux condamnés à une lutte permanente contre l'injustice et les préjugés, ils sont frères par le travail et la souffrance. Leur martyrologe est nombreux à tous deux, et les mêmes sentiments ont souvent fait battre leurs cœurs à l'unisson.

Pourquoi donc les artistes font-ils croire au Peuple qu'ils l'abandonnent ? Ne serait-il pas en droit de leur dire :

« Mes douleurs sont les vôtres, et vous me délaissez ! Vous livrez mon intelligence à la merci des athées et des égoïstes, et vous vous étonnez de mon indifférence ! Vous m'accusez d'ignorance, et vous vous refusez à m'instruire ! Au lieu de me condamner, faites-vous mes initiateurs ; devenez mon guide, apprenez-moi à admirer ce qui est beau, juste et bon. Consolez-moi, faites que ma pauvreté me semble moins pesante, en la poétisant par vos œuvres. Pour qui supporte les misères de la vie, le désespoir est un mauvais conseiller, remplacez-le par l'Espérance. Mon esprit est accessible à toutes les généreuses pensées, développez-le. La plupart d'entre vous sont sortis de mon sein, et vous avez l'air de me méconnaître, et vous me taxez d'ingratitude !

« Je ne suis point ingrat, car mes applaudissements n'ont

jamais manqué à ceux d'entre vous qui ont employé leurs talents à la glorification d'un acte de vertu privée, ou d'un sublime sacrifice à la patrie. Le *Départ* (1), le *Christ venant consoler les affligés* (2), *Joseph Barra* (3), les portraits des grands hommes qui ont servi la cause de la liberté, m'ont fait verser des larmes d'admiration et de respect. Vous vous suppliciez vous-mêmes en m'abandonnant. »

Le Peuple aurait raison de parler ainsi, car l'artiste, en matérialisant l'art, en ne prenant à la société, pour les reproduire, que ses vices ou sa frivolité, l'artiste n'est point heureux ; il sent le vide qui existe autour de lui, il éprouve l'ennui de la solitude, et les rivalités qu'il se trouve forcé de subir ou de combattre lui paraissent encore plus formidables.

Et, nous ne parlons ici que des hommes doués de facultés éminentes ; nous ne nous occupons pas de ceux qui se sont abusés sur leur mérite personnel, et deviennent à un moment donné les plus infortunés d'entre tous.

Ah ! si les artistes voulaient comprendre les souffrances et les joies du Peuple, s'ils connaissaient les détails de sa vie intime, s'ils savaient ce qu'il y a de persévérance, d'abnégation chez ces ouvriers aux bras forts et nerveux, qui reçoivent à chaque heure le baptême du travail, quels sujets nouveaux et admirables ne trouveraient-ils pas ?

Les ateliers, les usines, les mines, les chantiers, les fabriques, ces mille rouages de fer ou de bois créant des machines qui ont l'air d'être inventées par Dieu seul, et ne sont pourtant que l'ouvrage des hommes, tout ce merveilleux et parfois si sombre aspect que l'industrie présente, devrait leur faire entrevoir un immense horizon, et donner à leurs œuvres un caractère original.

(1) L'un des bas-reliefs de l'arc-de-triomphe, par M. *Rudde*, auteur du *Caton d'Utique*.
(2) Par M. *Ary Scheffer*.
(3) Par M. *David d'Angers*.

Alors les artistes ne se plaindraient plus de l'indifférence qui les accueille ; en aimant le Peuple, ils sentiraient que le Peuple les aime.

Il y a quelques années, étant au Salon, nous nous arrêtâmes devant un tableau que nous ne pouvions quitter. La profonde vérité de désolation, mêlée au sentiment religieux le plus élevé, nous retenait à la même place.

Nous étions devant le *Tintoret et sa fille*, de M. Léon Cogniet.

Le Tintoret, tout en cherchant à retracer les traits de sa morte bien-aimée, semble douter de la triste réalité ; il semble croire qu'elle sommeille.

Le grand peintre vénitien, avec sa figure âpre, sévère, torturée par la douleur nous parut être le Peuple ; sa fille nous paraissait être l'Art, et, dominé par l'illusion, nous nous demandions, si un jour l'Art ne se réveillerait pas ? La pensée de la Mort s'effaçait de notre esprit, car le Tintoret et sa fille étaient redevenus vivants à nos yeux.

L'Art plastique n'est pas mort ; il n'est qu'endormi.

Le Peuple attend son réveil.

PIERRE VINÇARD.

L'INSTITUT
DEVANT LE SUFFRAGE UNIVERSEL.

―――――◆―――――

> C'est un point de vue bien étroit que celui où l'on se place, lorsqu'on demande si l'art agit favorablement ou défavorablement sur la moralité d'un peuple, et s'il doit être encouragé ou rejeté par un gouvernement sage. Autant vaudrait mettre en doute s'il est avantageux et séant à l'homme d'user de toutes ses facultés, ou s'il ne lui vaudrait pas mieux borner, amoindrir, comprimer son être pour demeurer ainsi plus voisin de la condition des brutes.
>
> DANIEL STERN.

I.

Que l'Institut est un corps aristocratique.

En jetant un coup d'œil rétrospectif sur l'histoire des Académies, que découvrons-nous ? En France, par exemple, nous trouvons à côté du berceau de ce corps scientifique les principes d'*autorité*, de *droit divin* et de *monarchie* absolue. Nous voyons que l'Académie a eu pour tuteurs les Richelieu, les Mazarin, les Louis XIV, etc., etc., despotes de la plume et despotes de l'épée.

Il nous est donc permis d'établir que tout d'abord l'Institut, issu d'un principe aristocratique, a été, dès son enfance, un corps essentiellement *aristocratique*.

Cela devait être, cela fut : nous ne récriminons pas, nous constatons ; et nous concevons sans peine qu'un conquérant orgueilleux, qu'un ministre avide de louanges ait ouvert les invalides de la science à ces fournisseurs d'épîtres et de sonnets, — hommes de talent du reste. Nous comprenons aussi comment le trône a pu refléter sur les quarante fauteuils certains rayons de son absolutisme et de son infaillibilité. Tout cela était en parfaite harmonie avec le cortége nombreux des préjugés du dix-huitième siècle, et ne fallait-il pas, comme le dit Courier, « *des inscriptions pour les tapisseries du roi, des devises pour les bonbons de la reine.* »

Aujourd'hui, nous sommes à deux siècles de ce passé, trois révolutions successives ont fait justice de la tyrannie des pouvoirs, comme de leurs dilapidations ; le bon sens surtout a remporté d'éclatantes victoires sur l'exclusivisme des systèmes ; l'égalité a vaincu l'esprit de caste ; en un mot, le principe républicain a prévalu sur celui de la monarchie.

Mais si ce dernier est terrassé, beaucoup de ses défenseurs sont encore debout ; amoureux qu'ils sont de leurs vieux priviléges, ils font une résistance désespérée. On les voit encore çà et là groupés en faisceaux compactes, se cramponnant les uns aux autres, défendre le terrain pied à pied, pour conserver... quoi ? quelque bout de ruban, quelque morceau de parchemin, quelque chaise curule !

Loin de nous la pensée de porter la main sur une institution que nous nous empressons de reconnaître utile. Nous savons trop que les conquêtes sérieuses et durables ne résultent que d'efforts lents et successifs ; si nous avons le désir de modifier, nous ne voulons pas détruire, parce que nous ne sommes pas des destructeurs.

Avant de poursuivre, nous sentons le besoin d'entrer dans quelques considérations générales, afin de faire comprendre au lecteur de quel point de vue nous examinons. Eh bien ! c'est au nom de l'unité nationale que nous élevons la voix. Jamais un peuple n'a été grand que par l'unité.

La société qui tente aujourd'hui de se régénérer ne sera grande

qu'à cette triple condition d'harmonie : *Unité politique, Unité morale, Unité religieuse.*

La part que les Académies doivent apporter à cet ensemble, c'est l'unité morale : elles doivent donc, avant tout, s'accorder par l'esprit et par la forme avec nos institutions politiques. Or, nous avons un gouvernement républicain, et l'Assemblée représentative, qui nous régit matériellement, émane du suffrage universel; il est juste que l'Académie, qui nous gouverne moralement, ressorte du même principe, et il serait on ne peut plus illogique qu'un pareil corps, auquel échoit une grande partie du pouvoir, continuât à se recruter de lui-même.

La déduction naturelle de ceci est cette simple proposition, laquelle fera le principal objet de ce travail :

*Les Savants et les Artistes doivent être appelés à l'*INSTITUT *par le* SUFFRAGE UNIVERSEL; c'est-à-dire : les *Savants* doivent être nommés *par* les *Savants,* les *Artistes par* les *Artistes.*

Tout autre mode de promotion ne serait qu'un contre-sens ; ce serait la *monarchie* dans la *république.*

Comme on peut le penser, nous ferions bon marché de la forme de l'Institut, si le fond ne répondait point à la forme. Certes, le plus grand défaut de ce corps n'est pas précisément dans sa constitution extérieure, quelque royale ou impériale quelle puisse être, mais bien dans l'étendue des attributions académiques.

De même qu'un Prince absolu résume en lui le pouvoir politique sans contrôle, de même l'Académie domine la Science et l'Art, et n'est dominée par personne. Elle est juge d'elle-même en dernier ressort; maîtresse qu'elle est de ses choix, elle se soucie fort peu de l'opinion publique. Aussi de temps immémorial, maintient-elle les esprits dans l'ornière de la routine, et fait-elle impunément de l'arbitraire. On sait que bon nombre d'Académiciens se sont promis le fauteuil lorsqu'ils étaient encore sur les bancs du collége ; ils ont pu facilement se tenir parole.

De là vient qu'il n'y eut point de place pour les Béranger, les Courier, les Lamennais, les Géricaut, les Rudde, etc., etc.; de là vient que la porte s'ouvrit à deux battants pour beaucoup d'incapacités notoires ; de là vient que les vrais savants, c'est-à-dire ceux qui ont innové dans la science, — ont vu de tout temps leurs découvertes fort mal accueillies par la docte assemblée, et

que non-seulement les épreuves qu'elle exigeait d'eux semblaient compliquées à plaisir, mais que, plus souvent encore, la mauvaise foi des docteurs prenait soin d'éconduire les nouveaux venus, en les décrétant d'ignorance ou de folie. Qui ne connaît les innombrables exemples que nous pourrions citer à l'appui de cette assertion?

Mais trêve de récriminations : ce n'est point une diatribe que nous écrivons; c'est une critique consciencieuse, et nous sommes de ceux qui oublient volontiers l'origine des institutions et des hommes, tout en rendant justice aux unes et aux autres.

II.

Historique des Académies en France.

A proprement parler, ni les Grecs, ni les Romains n'eurent d'Académies.

Cependant, l'origine du mot remonte jusqu'aux Athéniens, et l'institution qu'on nommait ainsi dans l'antiquité n'est pas sans quelque rapport avec nos modernes réunions de savants.

Maintenant, si nous voulons constater d'une manière plus précise la naissance des corporations savantes auxquelles s'applique cette dénomination, dans son acception la plus générale, nous n'aurons pas à remonter au delà du règne de Charlemagne, car ce fut cet empereur qui fonda la première Académie qui ait existé en Europe. Dans son zèle enthousiaste, il la créa pour l'avancement des sciences et la composa des hommes les plus érudits de sa cour. Comme il voulait en faire une institution sérieuse, il examina sévèrement tous les professeurs de son Académie; il exigea d'eux des lectures publiques et commentées de nombreuses citations extraites des auteurs anciens, en un mot, les meilleures preuves d'un savoir réel. Puis, chose bien remarquable à cette époque féodale, chose qui dénote de la part de l'Empereur une grande *aspiration démocratique*, Charlemagne, voulant faire disparaître entre les membres de cette société les inégalités de naissance, imagina de donner à chacun

d'eux un nom emprunté de la littérature. Il fut le premier à se soumettre à cette mesure égalitaire, et prit le nom de *David*.

Sans nul doute, cette Académie secrète eût eu dans la suite la plus heureuse influence ; mais, malheureusement, cette influence fut neutralisée par l'esprit monacal, et, après la mort de l'Empereur, cette institution disparut comme engloutie par les nombreuses congrégations qui existaient alors.

Au quinzième siècle, la renaissance des lettres fut signalée par l'établissement d'une foule d'Académies.

Sous l'administration de Richelieu, Conrard recevait chez lui des savants et des littérateurs.

En 1635, le cardinal érigea ce cercle en une académie qu'il chargea spécialement de polir et de fixer notre langue ; il lui donna le nom d'*Académie Française* ; il limita le nombre des membres à quarante. Ce nombre ne fut jamais dépassé.

En 1648, il se forma, sous le patronage de Mazarin, une *Académie* des *Beaux-Arts*, qui forme aujourd'hui la quatrième classe de l'Institut.

En 1663, Colbert créa une Académie des *Inscriptions* et *Médailles*, qui fut d'abord composée de quatre ou cinq membres seulement.

Enfin, quand la Révolution française eut emporté dans un même tourbillon le trône et les institutions qui l'entouraient, elle ne manqua pas de peser dans sa prompte sagesse le danger qu'il pourrait y avoir, et pour elle et pour la liberté du peuple, à laisser subsister encore le *dernier*, mais le plus *influent* de tous, les corps privilégiés. Un décret de la Convention, en date du 8 août 1793, supprima, sans distinction, toutes les Académies et toutes les sociétés littéraires *patentées* et *soldées* par la nation.

La Constitution de l'an III, qui régit la France jusqu'au 18 brumaire, portait, article 298 : « Il y a pour toute la République un Institut national. »

Dans son avant-dernière séance, la Convention décréta dans une même loi l'organisation de l'*instruction publique* et celle de l'*Institut national des sciences et des arts*. Il fut composé de 144 membres à Paris, d'un grand nombre d'associés répandus sur tout notre territoire, et de 24 correspondants étrangers. Il fut alors divisé en trois classes, lesquelles furent divisées en

sections, savoir : première classe, Sciences physiques et mathématiques ; deuxième classe, Sciences morales et politiques ; troisième classe, Littérature et Beaux-Arts.

Le 29 brumaire an IV le Directoire nomma, comme noyau de l'Institut, quarante-huit membres chargés de compléter par l'élection le nombre de trois cent douze.

Le 25 septembre 1798, le général Bonaparte fut élu membre de la première classe (section de mécanique).

Cette place, vacante pendant trois ans, fut ainsi remplie : C. (citoyen) Bonaparte, rue de la Victoire, n° 6. Ce nom figura jusqu'en 1804, époque fatale à laquelle le C. républicain disparut avec la République. Dès lors, on lut en tête de la liste des Académiciens, ce seul mot : l'*Empereur !*

Le 23 janvier 1803, un arrêté du premier Consul changea l'organisation de l'Institut, et *supprima* l'Académie des *Sciences morales et politiques*, — cela se conçoit, — et cependant le nombre des classes fut porté à quatre ; la quatrième fut celle des Beaux-Arts, qui reçut l'adjonction de la *Composition musicale*. Un autre arrêté du 26 janvier 1803, signé Bonaparte, contient la nomination des membres de chaque section.

En 1806, l'Institut prit le nom d'Institut de France ;
En 1811, celui d'Institut Impérial ;
En 1814, celui d'Institut Royal ;
Le 20 mars 1815, il redevint Impérial ;
En 1816, il reprend le nom d'Académie et ses membres sont renouvelés par ordonnance.

Enfin, en 1832, M. Guizot reforma l'Académie des Sciences morales et politiques des débris de l'ancienne classe de ce nom.

Il existe aussi des Académies dans les principales villes de France, savoir : à Caen, Toulouse, Rouen, Bordeaux, Lyon, Marseille, Dijon, etc.

—

Que le lecteur nous pardonne de nous être appesanti sur cette sèche nomenclature ; elle était nécessaire pour établir d'une manière exacte, irréfutable, la constante corrélation du principe *académique* avec le principe *monarchique*, et surtout la liaison

intime, solidaire, que les corps savants constitués ont toujours eue avec les grandes *individualités* de l'histoire.

Est-il besoin, après une telle lecture, de commenter longuement sur cette matière? Nous ne le croyons pas. Les noms illustres de tous les fondateurs et protecteurs d'Académies témoignent mieux que ne pourraient le faire nos arguments, du caractère exclusivement aristocratique de ces institutions. Il est fâcheux pour elles de les trouver toutes et toujours sous la tutelle immédiate d'un homme, et surtout d'un grand homme, car une telle domination devrait évidemment lui donner une sorte de couleur bâtarde, mélange d'aristocratie et d'abaissement. Le grand Charlemagne, Alfred-le-Grand, le grand Richelieu, le grand Mazarin, le grand Louis XIV, le grand Frédéric, Pierre-le-Grand, le grand Napoléon... en vérité, c'est jouer de malheur. N'est-il pas désolant pour les Académies que, parmi tant d'aïeux, elles ne puissent compter un seul républicain?

III.

De l'Institut envisagé comme Tribunal de l'opinion.

A qui appartenait-il de mettre un terme aux déchirements de la féodalité, de dissiper, dans de certaines proportions, la grossière ignorance des peuples?

Sans nul doute à la monarchie.

On conçoit, en effet, comment l'installation d'un pouvoir régulier devait faire succéder au règne de la force brutale celui de la force intelligente. C'était là un progrès relatif, nous dirons plus : une phase inévitable de la civilisation.

On conçoit, disons-nous, qu'à l'époque à laquelle se dessinait cette grande silhouette de la monarchie absolue, il soit résulté de son apparition nouvelle un effet d'ensemble, une marche plus grande et plus large de la politique, des sciences et des arts ; qu'enfin, aux idées de pillage, de guerre intestine, aient succédé rapidement des idées de gloire, de splendeur et même de conquêtes. Mais, de ce même principe devait découler une autre

conséquence. La discipline, qui devenait le plus puissant moyen d'action de l'époque, allait grouper autour du maître une foule d'Institutions auxiliaires, assez fortes pour assurer la domination d'un seul homme, c'est-à-dire pour maintenir la pensée générale dans certaines limites, limites que l'esprit humain ne devait pas tarder à franchir, et dont la philosophie du dix-huitième siècle entama bientôt la destruction.

Or, parmi les institutions que nous considérons comme les auxiliaires de la monarchie, il en existait une dont on ne saurait contester l'influence : c'était l'ACADÉMIE. L'Académie était devenue le tribunal de l'opinion ; rien ne pouvait être bien sans l'assentiment de l'Académie, ou, pour nous servir de l'expression de Pascal, à propos des Pyrénées : « *Vérité* en deçà, *erreur* au delà. »

Et cette espèce de cour suprême jouissait-elle de son indépendance, était-elle elle-même en possession de son libre arbitre ?

Nous allons en juger.

Les Académiciens, courtisans pour la plupart, tenaient leur position de la munificence du monarque, ou des prodigalités de la noblesse. Ces hommes, après s'être courbés en passant par la filière des honneurs, se souvenaient fort peu de leur origine. Ils oubliaient parfois la science, qui avait eu leurs premières affections, pour s'abandonner, d'une part, à la flatterie près de celui dont ils s'étaient faits les salariés, et, d'autre part, pour se livrer aux plus misérables persécutions contre ceux qu'ils considéraient comme leurs inférieurs, ou, en d'autres termes, ceux qui ne faisaient pas partie de l'Académie.

Et cet état de choses ne dura pas moins d'un siècle et demi ; c'est alors qu'on devint l'esclave de la routine. Ne sait-on pas, pour n'en citer qu'un exemple, que monsieur Boileau, le grand inquisiteur des alexandrins, avait tracé dans la poésie un cercle infranchissable, et quel auteur eût été assez téméraire pour oser le dépasser et braver les foudres de ce dictateur classique ?

Cependant, en dehors du sanctuaire, et dans le silence de l'étude, le progrès marchait à grands pas vers son idéal.

L'école des libres penseurs, que les absolutistes croyaient morte à jamais, releva tout à coup la tête, et le rationalisme s'affranchit du joug des rois, de la noblesse et du clergé. Ce fut

alors que cette immense révolution, commencée en Allemagne depuis longtemps, éclata en France.

A l'instant où nous écrivons, elle est loin d'être terminée, car bien des abus sont encore debout.

Trois restaurations successives n'ont-elles pas greffé à nouveau sur le tronc impérissable de la démocratie les mille boutures du privilége ?

L'esprit de caste, vaincu dans la lutte de 93, n'a-t-il pas su se glisser encore dans nos institutions les plus libérales en apparence ?

Qu'est-ce donc que notre Institut actuel ? n'est-il pas ce qu'il fut à son origine ? Toujours un tribunal de l'opinion, — tribunal exceptionnel s'entend, — phalange aristocratique jugeant les différends qui s'élèvent entre le passé et l'avenir, expression persévérante et tenace de toutes les idées que le temps a fait répudier, et opposant une résistance obstinée à des idées justes et progressives.

Qu'on nous permette d'en donner en passant, — non une justification, — mais une explication.

On sait que les cadres de l'Institut sont limités. Grâce à cette limite, laquelle s'accorde fort mal avec l'irrégulière fécondité de chaque siècle, les suffrages se portent naturellement sur des hommes fort près de la vieillesse ; puis, la camaraderie dirige l'élection ; puis, il existe encore un usage exclusif et traditionnel qui consiste à ne reconnaître à tel ou tel le savoir ou même le génie, qu'autant qu'il aura passé par la filière scolastique, traduit ses auteurs, s'il s'agit d'un savant, remporté certains prix, s'il s'agit d'un artiste.

Voilà pourquoi les Académies sont d'ordinaire systématiquement opposées à toute innovation qui tendrait à amoindrir leur empire. Tout ce qui n'a pas leur taille se nomme *ignorance*, et tout ce qui s'élève au-dessus d'elles s'appelle *subversion*.

IV.

De l'Académie des Beaux-Arts en particulier.

En soumettant au lecteur ces quelques considérations préliminaires sur l'esprit des corps savants, nous n'avons pas eu la prétention de traiter universellement la question. C'est aux hommes spéciaux et amis du progrès de tirer eux-mêmes les conséquences des principes que nous allons exposer. Nous espérons que du sein même de l'Institut sortiront bientôt quelques-unes des réformes que nous proposerons tout à l'heure, et que nous laissons à l'appréciation de sa bonne foi.

Certes, de toutes les Académies existantes, la classe des Beaux-Arts est la plus privilégiée, en ce qu'elle est affranchie du contrôle de l'Etat. Sans doute, la raison qu'en donneraient nos législateurs, si nous les interrogions sur ce point, serait celle-ci : *Que l'Art n'a pas sur les masses le même degré d'influence que les autres modes d'enseignement.*

C'est une erreur profonde qui a pris naissance dans une philosophie mercantile, égoïste ; une erreur qui sera dissipée, non-seulement par les résultats prochains de l'avenir, mais encore par la simple étude de l'histoire de l'antiquité.

Qui peut douter que l'Art, l'Art véritable, a une puissance d'initiation au moins égale à celle de la science ?

L'Art est-il autre chose qu'une forme variée de l'éducation des Peuples ? Si l'Art n'est pas cela, ce n'est rien, ce n'est qu'une marchandise.

Malheureusement, la plupart de nos contemporains envisagent ainsi l'Art ; ce qui préoccupe de nos jours l'artiste qui entreprend une œuvre, c'est le succès de la vente. S'il s'élève parfois jusqu'au fini de l'exécution, presque toujours il néglige la pensée.

Or, sans la pensée, point d'Art véritable.

Et de quelle pensée parlez-vous ? s'écrieront nos adversaires. Il ne s'agit pas assurément de l'idée plus ou moins lascive qui fait le succès d'une toile ou d'un marbre, du *motif* plus ou moins dansant qui conduit la foule au théâtre ; nous voulons parler de

la pensée qui se tourne vers un idéal quelconque, vers la pratique d'une religion ou d'une philosophie.

Nous le demandons : que produit l'Académie des Beaux-Arts, et que fait-elle produire depuis qu'elle est constituée ?

Des pastiches insignifiants, des Grecs et des Romains, puis des Romains et des Grecs, personnages qu'elle n'a jamais vus et qu'elle portraiture assez mal, ce qui est logique.

Née sous le régime du sabre, l'Académie des Beaux-Arts est demeurée fidèle à son origine ; les sujets belliqueux sont encore ses délassements de prédilection, témoin ses programmes annuels, qui ne varient guère que du parricide à l'infanticide, jadis glorifiés. Et voilà le texte édifiant que l'Académie, conservatrice des bonnes doctrines, choisit au XIX^e siècle pour former le cœur des jeunes artistes !

Nous ne saurions trop le redire, sans même entrevoir les conquêtes de l'avenir, qui seront immenses, il est facile de se convaincre que les chefs-d'œuvre du passé ne résultent pas seulement de la pratique matérielle que les anciens pouvaient avoir des beaux-arts, mais bien de l'idéal qui, à plusieurs époques, sous divers aspects, apparut aux différents peuples. Soit que nous jetions les yeux sur le Jupiter Olympien, sur les pyramides d'Égypte ou sur nos cathédrales gothiques, nous saisissons aussitôt dans chacune de ces merveilles la pensée qui en a dirigé l'exécution ; en sorte que le Français comme le Russe, l'Arabe comme le Chinois, peuvent lire aussi facilement les uns que les autres, sur ces ruines muettes, les histoires également célèbres, également impérissables du paganisme et de la religion chrétienne ; tandis que nos édifices modernes sont sans éloquence et ne parlent point à l'âme.

D'où vient cette différence ? C'est qu'autrefois l'artiste était religieux et penseur, c'est qu'il travaillait pour le triomphe d'une idée, sans se préoccuper de l'Académie, tandis que, de nos jours, l'artiste n'est souvent qu'un adroit tailleur d'images qui s'évertue à distraire une foule endurcie et corrompue ; c'est que l'idéal de notre siècle est tout bonnement le veau d'or.

Nous le demandons aussi, l'Académie a-t-elle combattu cet esprit de mercantilisme ? Non. A-t-elle essayé de guérir cette plaie du corps social ? Pas le moins du monde. A-t-elle seulement signalé le danger qui nous menace si nous continuons à som-

meiller sur une telle pente? Bien au contraire. Chaque fois qu'un novateur a tenté d'élargir notre horizon, l'Académie s'est empressée de crier au scandale et de conclure à l'anarchie. Qu'en est-il advenu? Non-seulement l'idée a été maintenue dans un cercle étroit et presque infranchissable, mais l'exécution à son tour a été emprisonnée dans certaines conditions absolues.

Mettre l'Art en prison, n'est-ce pas triste vraiment? Est-il en principe quelque chose de plus indépendant que l'Art, de plus antipathique avec les systèmes? L'Art ne relève-t-il pas directement de la Divinité et de la nature, qui est la variété infinie? Ne s'adresse-t-il pas à tous les cœurs, en même temps qu'à tous les yeux?

Et comment cette puissance initiatrice que Dieu a mise aux mains de l'homme a-t-elle pu devenir un instrument de despotisme et de corruption?

L'Académie des Beaux-Arts n'a donc point dévié de la ligne suivie par ses aînées. Issue du privilége, elle l'a soutenu et le soutient encore ; elle ne fait en cela que céder à l'instinct de sa propre conservation. De ce que deviendront la science, l'art, la société, elle s'en soucie fort peu, pourvu que l'Académie conserve son prestige et que les académiciens gardent leur traitement.

Est-ce à dire que les hommes qui composent les Académies ne soient pas supérieurs au vulgaire? Non, pour notre part, nous n'aurons jamais à nous disculper d'une telle insinuation. Nous reconnaissons au contraire à ces hommes, pris individuellement, un incontestable mérite ; mais, encore une fois, c'est à l'institution, et à elle seule, que s'adresse notre critique, à cette institution qui écrase sous son sceptre toutes les ambitions légitimes, entrave les efforts du génie, fausse le goût, tronque l'histoire et pervertit ainsi les bons instincts du Peuple.

Nous avons promis une analyse, analysons.

ARCHITECTURE.

Nous ne sommes pas architecte, et ce n'est ni de la science, ni du style que nous faisons : c'est uniquement de l'observation.

Ce que nous cherchons dans une œuvre, c'est le côté du sen-

timent, c'est l'impression qu'elle produit. Nous l'avouons en toute humilité, nous aurions peine à distinguer entre eux les détails de certains ordres, et pourtant, nous sentons bien dans la pyramide l'austère sobriété des Égyptiens ; le Parthénon nous rappelle bien le temple de Minerve ; nos cathédrales gothiques nous semblent en parfaite harmonie avec notre culte ; nous devinons l'intention de l'artiste qui a placé des marches sous le portail de son église, au devant de son palais de justice : en un mot, nous saisissons la logique de ces différentes intentions, l'esprit de ces différents caractères.

Puis, armé de notre simple bon sens, nous cherchons dans nos édifices modernes l'expression d'une pensée originale, et, soit ignorance, soit aveuglement, nous ne trouvons plus rien, nous ne comprenons plus rien ; nous ne voyons que des mélanges disparates, que des replâtrages insignifiants ; de la raideur et point de simplicité ; de la profusion sans richesse, du colossal sans élévation ; nous voyons des temples chrétiens qui ressemblent à des salles de spectacle, et des théâtres qui sont tristes à y périr d'ennui : point de pensée, point d'unité ; tout se réduit à un peu de mémoire, et, disons-le bien vite, à trop de mémoire.

Et à qui la faute? A notre siècle d'abord, parce qu'il manque de foi ; à l'Académie ensuite, parce qu'elle manque d'initiative.

MUSIQUE.

Nous ne sommes pas plus musicien qu'architecte ; moins encore peut-être. C'est donc à peu près sur parole que nous croyons cet art en progrès. Nous sommes persuadé qu'il a beaucoup marché, surtout sous le rapport scientifique ; les connaisseurs l'affirment, et cela ne nous étonne pas. Cette amélioration résulte de la découverte d'un grand nombre d'instruments et de certaines combinaisons exactes qui, une fois trouvées, ont pu être conservées.

Aussi serait-ce à tort que l'Académie voudrait revendiquer l'honneur de l'avancement de cet art. On peut même supposer que pendant fort longtemps l'Académie a dû nuire et qu'elle nuit toujours à nos jeunes compositeurs, parce que ces derniers sont constamment absorbés par la réputation de leurs maîtres, et par

le privilége gouvernemental exclusif, arbitraire, qui rend les débuts de cette classe d'artistes si lents et si difficiles. On les prive pendant les plus belles années de leur carrière des moyens d'exécution, et surtout du public qui leur est indispensable pour se faire une réputation.

PEINTURE.

Il est incontestable que la Peinture est en voie de progrès au point de vue de l'exécution. Certes, si l'on compare aux tableaux de Boucher, de Watteau, ceux de David et de Ingres, il ne peut y avoir un instant d'hésitation.

Nier que l'Académie a contribué à cette amélioration, ce serait de la mauvaise foi. Tout le monde est d'accord sur ce point qu'à l'école actuelle on arrange plus correctement, qu'on y dessine d'une manière plus serrée, qu'on y peint même avec harmonie.

Mais devait-il s'ensuivre de là que l'Académie professerait à l'égard des peintres le rigorisme le plus absolu, qu'elle ne reconnaîtrait qu'un seul genre de peinture : la *peinture antique*; qu'un seul genre de composition : la composition *antique*, c'est-à-dire les sujets mille et mille fois traités d'Homère et de Plutarque ; compositions dans lesquelles toute innovation est proscrite, anathématisée, impossible ; compositions où il ne doit y avoir qu'un seul arrangement : des lignes droites, peu de personnages, un cadre d'une forme déterminée, d'invariables costumes, qu'un seul coloris : le gris, le sombre, c'est-à-dire le triste, l'ennuyeux, en un mot, ce coloris qui n'est pas de la couleur ?

Devait-il résulter de ceci que pas un artiste de genre ne viendrait s'asseoir à côté d'un artiste classique? un coloriste à côté d'un dessinateur ?

A toutes ces questions, nous nous permettons de répondre : Non ! Car c'est une tyrannie contre laquelle tous les artistes, tous les hommes de goût doivent protester, un abus qui ne cessera que lorsque l'Institut sera *soumis à l'élection*.

DE LA STATUAIRE.

Nous sommes sculpteur, et comme tant d'autres, nous pourrions dire quelque chose de particulier sur notre art. Nous n'irons cependant point au delà d'une appréciation générale, parce que nous ne voulons pas qu'on puisse nous taxer de partialité.

Empressons-nous de le reconnaître : la Sculpture a fait un pas immense. Disons plus : si l'on accepte l'antiquité comme terme de comparaison, jamais peut-être, depuis l'âge grec, les sculpteurs n'avaient mieux réuni qu'à notre époque les différentes qualités des anciens maîtres : de la sobriété dans l'arrangement, de la rectitude dans la forme, une bonne entente du bas-relief, une assez grande vérité : telles sont les qualités éminentes, incontestables de notre sculpture moderne.

A cela près d'un peu de raideur, — défaut que nous a légué l'Empire, et dont nous tendons chaque jour à nous corriger, la statuaire est dans la meilleure voie comme exécution. Et, nous n'hésitons pas à le dire encore : l'Académie a puissamment contribué à cet avancement. Qu'elle se hâte donc de prendre en passant la part d'éloges que nous lui offrons avec sincérité. Nous serons forcé d'être plus sévère, dès qu'il s'agira de la portée morale de notre art.

Parmi tous les arts du dessin, la statuaire occupe un rang illustre. Immédiatement après l'architecture, dont elle est la sœur inséparable, c'est sans contredit le moyen le plus noble et le plus répandu que l'homme puisse employer pour écrire l'histoire et parler à l'avenir.

La statuaire, c'est l'histoire vivante.

Les œuvres du sculpteur sont celles qui résistent le plus aux ravages du temps ; les pages tracées au ciseau peuvent prendre des proportions gigantesques ; enfin, la sculpture, ordinairement placée en plein air, frappe tous les regards, instruit les plus indifférents.

Si de nos jours la statuaire a perdu la grandeur de son rôle, si le sculpteur est moins historien que marchand, à qui la faute ?

Là encore, nous éprouvons le besoin de demander à l'Académie ce qu'elle a fait pour rendre à notre art toute sa dignité, toute son importance.

Qu'apprendront-ils à nos neveux, ces monuments conçus sans génie, exécutés sans conviction, sans unité? Ah! quelque soin que vous ayez pris de mentir, ils leur diront la vérité : ils leur diront que le xix^e siècle fut un siècle matérialiste et plagiaire.

Que diront nos frontons aux générations libres et républicaines ?

Notre cadre ne nous permet pas de nous étendre; deux mots seulement sur une question que nous considérons comme très-importante : celle des costumes.

Nous entendons tous les professeurs proclamer bien haut ce sophisme : que la sévérité de l'art ne comporte pas d'autres costumes que ceux de l'antiquité.

D'abord, nous demanderons si, en principe, l'histoire ne doit pas être exacte, en même temps qu'intelligente? si les Égyptiens, les Grecs, les Romains, etc., n'ont pas fidèlement copié ce qu'ils avaient sous les yeux? Et c'est là précisément ce qui les distingue les uns des autres, ce qui constitue leur originalité. On dit, en souriant, que nos pantalons, nos habits, ne se prêtent point à l'art. Nous souscrivons à cette objection sans réserve aucune. Pourtant, nous pourrions citer des chefs-d'œuvre qui sont dans ces conditions, et nous répondrons : N'avez-vous pas une infinité de ressources, le manteau par exemple, le nu, qui est de toutes les époques, les attributs qui se peuvent varier à l'infini? et ne pourrait-on pas vous répondre : Puisque l'Académie est l'école du goût, le temple de la mode, que ne fait-elle changer la mode? Pourquoi ne prend-elle souci de nos ridicules que pour s'en faire un rempart, sans jamais innover, sans jamais laisser innover?

V.

De l'Académie des Beaux-Arts envisagée comme corps enseignant.

On ne sait trop pourquoi, jusqu'à ce jour, l'Académie des Beaux-Arts n'a point été considérée comme corps enseignant.

Si elle est un corps enseignant, pourquoi jouit-elle du privilége d'enseigner à sa guise? et, si elle ne l'est pas, pourquoi enseigne-t-elle? Par l'axiome, hélas trop connu! *coutume fait loi*. Mais, en conscience, cette réponse n'est pas sérieuse, et nous ne pourrions l'accepter. Nous persistons donc à croire que l'Académie des Beaux-Arts est un *corps enseignant*.

Tout le monde sait qu'à l'École Nationale des Beaux-Arts, les professeurs permanents sont tous membres de l'Institut, que les concours d'émulation sont jugés par eux; qu'enfin les grands prix de Rome sont décernés par l'Académie tout entière, inclusivement et exclusivement.

Ainsi, chaque année, lorsqu'il s'agit de décider de la carrière de cinq jeunes artistes, pas une adjonction n'est faite à cette cour suprême, pas un artiste de genre, pas un littérateur, pas un savant n'est admis à faire prévaloir une qualité saillante selon lui dans tel ou tel concurrent, ou à signaler un défaut dans tel ou tel autre; en sorte qu'après une longue suite d'études pénibles et monotones, les concurrents ne sont pas même à l'abri du passe-droit. Qu'arrive-t-il? Que les mieux appuyés parviennent quelquefois à la barbe des plus capables, qui demeurent et languissent. Que deviendront ces derniers? Cela ne regarde pas l'Académie?

Tous les ans donc, à pareil jour, à la même heure, dans la même salle, dans la même urne, la même Académie dépose les mêmes programmes; elle accorde aux concurrents le même cadre, le même temps pour l'exécution de leur travail. Comme les professeurs ont demandé aux élèves la même chose que l'année précédente, ils obtiendront sans doute la même chose; et, enfin, les juges fonctionneront de la même manière : le *plus*

ancien des seconds prix obtiendra la premier, l'élève mentionné le second, et ainsi de suite.

Si un élève se distingue jusqu'à devenir lauréat, on lui donnera pour résidence l'Italie, mais rien que l'Italie. Là, il sera permis au peintre de faire des tableaux d'une dimension déterminée, au musicien des ouvertures d'une telle étendue, au sculpteur des statues d'une telle proportion et d'une telle matière; le tout devra être conforme au goût de l'Académie, ou à son règlement, — ce qui est la même chose, — à peine d'être définitivement condamné par le rapport du secrétaire perpétuel.

Mais ce n'est pas tout. Si l'élève a conscience de sa supériorité, s'il ne veut pas, comme la masse, suivre l'ornière et mettre son avenir en servitude, il arrivera que bientôt il tournera ses regards vers un champ plus vaste; brûlant d'entrer en lice avec ceux-là même qu'on est convenu d'appeler les *maîtres*, peut-être fera-t-il à grands frais une œuvre et l'enverra-t-il au Salon, s'il est peintre, architecte ou sculpteur, au théâtre, s'il est musicien. Que rencontrera-t-il à ces différentes portes? Les *maîtres*, toujours les *maîtres*, postés là pour en garder l'entrée, les *maîtres* qui réservent pour eux l'acceptation sans examen, les places d'honneur, les récompenses, les cent représentations, et pour le nouveau-venu, les difficultés, les places dans l'ombre, et souvent le refus. Combien ne pourrions-nous pas citer d'exemples de ces révoltantes injustices, qui suffisent pour suspecter, sinon pour convaincre le corps savant de parti pris ou de mauvais vouloir?

Il y a à cela plusieurs raisons qui se peuvent dire positives, tant elles sont saisissantes à première vue : ce sont les affections d'écoles, de manières, les jalousies individuelles, les misérables questions d'intérêt, et tout ce qui découle de l'étroitesse et de l'absolutisme.

Mais ce n'est pas tout encore : au-dessus de ces inqualifiables erreurs, il en est une qui plane de toute la hauteur de son importance, en même temps qu'elle pèse sur la société entière.

C'est la compression incessante que l'Académie des Beaux-Arts exerce sur la pensée générale.

Nous avons demandé plus haut quelle est la puissance d'initiation des Beaux-Arts. Comment l'Académie use-t-elle de cette puissance à l'égard des masses? Elle s'en sert précisément

comme d'un moyen de contrainte. Tandis que la multitude se meut, tourbillonne, et cherche de bonne foi la vérité, — qu'elle trouve tôt ou tard, — l'Académie ne cherche point, parce qu'elle croit la résumer en elle, parce qu'elle croit posséder le fameux *criterium* de l'*absolu*, lequel se réduit toujours à l'*immobilisme*.

Ah ! c'est là que toutes les Académies sont bien sœurs....

Interrogez-les : toutes vous ramèneront à un passé plus ou moins éloigné. Si vous leur parlez Beaux-Arts, elles vous renverront à l'antiquité ; Littérature, Législation, à l'antiquité toujours ; Sciences morales et politiques, elles vous citeront *Machiavel*, *Malthus*, etc., etc. Quant aux Inscriptions et Belles-Lettres, nous n'avons rien à en dire, car nous soupçonnons le corps savant qui s'en occupe d'être le plus inoffensif du monde.

Et comment la lumière se ferait-elle sous l'empire d'une telle influence ? On dit que l'éclair jaillit de la discussion ; mais les Académies ne discutent pas ; elles affirment, parce qu'elles s'en croient le droit, et se trompent fort souvent, *par la même raison*.

« Mais, pourront dire quelques partisans de l'Académie, comment supposer que celle-ci ait intérêt à laisser les masses dans l'ignorance ou dans l'erreur ? »

Nous renvoyons ceux qui feraient cette objection à l'étude de tous les systèmes absolus qui régissent le globe.

VI.

De l'inutilité des Prix académiques.

On a fait des volumes sur cette question. Gilbert l'a traitée d'une manière très remarquable, et cependant ces sortes de concours ont survécu à Gilbert, et à bien d'autres encore. Faut-il en conclure que le principe en soit bon ? Nous ne le pensons pas.

Nous voulons bien croire que l'intention des fondateurs a été sincère, qu'à son origine cette institution a pu constituer une amélioration relative, alors que les sciences et les arts se trou-

vaient en pleine anarchie, et avaient besoin d'une sorte de direction, de centralisation. Mais aujourd'hui ces petites luttes académiques sont devenues, — sinon nuisibles, — au moins inutiles.

Les concurrents qui y prennent part sont presque toujours des élèves. Quelle portée peut avoir pour la science ou pour l'art le meilleur d'entre tous les ouvrages présentés? Sans rien préjuger de la précocité de tel ou tel, on peut dire généralement que cette portée est à peu près insignifiante. Le cercle ou programme est toujours rétréci; les hommes supérieurs dédaignent ce genre de tournoi. En somme, le résultat frise toujours le deuxième ou le troisième ordre. Est-il une pièce de vers couronnée dont le public sache un seul monastique? une toile, une académie modelée, un air de cantate qui soit resté dans le souvenir des plus attentifs? Évidemment non! Donc, l'Art en lui-même n'y gagne aucun triomphe, et quand la plus amère critique ne tombe pas sur ces lauriers cueillis en champ clos, la plus complète indifférence les accueille.

Reste maintenant à examiner le bénéfice personnel que peut retirer le vainqueur. Ce bénéfice est-il grand? Jamais, ni pour la fortune de celui-ci, ni même pour sa réputation. La satisfaction intérieure d'un moment peut-elle lui offrir un dédommagement de tous ses efforts, de toutes ses déceptions, du temps qu'il a perdu à façonner son intelligence et ses doigts à de certaines conditions prescrites? Jamais!.... et si nous étions appelé à figurer ici des chiffres comparatifs, afin d'établir en moyenne la durée des études de chacun, ses déboursés, les non-valeurs qui résultent pour lui de l'absorption des plus belles années de sa vie, les sacrifices l'emporteraient au centuple sur les avantages.

Encore est-ce là la part des prédestinés!

Mais chaque année beaucoup sont appelés; un seul doit être élu.

Si l'élève couronné ne retire que peu de fruits d'un succès fort coûteux, que deviendront, hélas! ses innombrables concurrents? Dieu le sait, et l'hôpital aussi. Ils sortiront de la lice à l'âge de trente ans : que sauront-ils? Tout juste ce qu'on apprend dans les écoles; ils seront aptes à faire de médiocres pastiches, dont ils ne trouveront pas le placement; ils seront inhabiles dans l'art de genre, parce qu'on n'en fait point à l'Académie, maladroits dans l'art commercial qui exige une pratique toute particulière, une

souplesse opposée au style sérieux; en un mot, ils auront la misère en perspective. Après avoir étudié pendant dix ou douze ans, les statuaires deviendront praticiens ou tailleurs de pierres; les peintres seront réduits à barbouiller des enseignes; les architectes, les moins malheureux de tous, bâtiront des maisons; les compositeurs musiciens seront réduits à donner des leçons pour vivre, ou à jouer de quelque instrument dans une guinguette, enfin; les poètes, déshérités, n'auront plus qu'à se faire écrivains publics!!...

Voudrait-on contester les arguments qui précèdent, on serait forcé de reconnaître la valeur de celui-ci : Qu'est-ce que la route de l'Institut ? Une route savante, nous l'avouons, mais essentiellement exclusive, dans laquelle les individualités s'absorbent à ce point que les œuvres de tous les élèves semblent être conçues par la même imagination, exécutées par la même main.

D'où vient cette uniformité? Elle résulte d'un seul et même parti pris. Si l'on veut s'en convaincre, on peut analyser une grande époque de l'Art : la Renaissance, par exemple, ce siècle si fécond en célébrités et en variétés remarquables à des titres différents.

Cela a-t-il empêché le xvi° siècle de porter son caractère d'unité ? Pas le moins du monde. Et lorsque les artistes de France et d'Italie étaient conviés à des rencontres solennelles, soit au Vatican, soit à Fontainebleau, les résultats de la lutte étaient magnifiques; il n'y avait, à vrai dire, ni vainqueurs, ni vaincus, puisque les œuvres écartées étaient et sont encore des chefs-d'œuvre.

Nous venons de définir la stagnation contre laquelle les sentinelles avancées de l'idée et du goût protestent sans cesse avec raison. Le mal est là; le remède, nous allons essayer de l'indiquer un peu plus loin.

Quelques mots encore sur l'École de Rome.

Inutilité des prix académiques. — Cette proposition n'a pas pour corollaire indispensable celle-ci : Inutilité de l'École de Rome. Les deux pensées sont distinctes, et comme nous ne voulons pas détruire, il est nécessaire que nous scindions notre opinion à cet égard :

Qu'est-ce que l'École de Rome? Qu'est-ce que le concours ?

L'École de Rome est une succursale de l'Académie, où l'élève

est en contact direct avec la métropole, bien qu'il en soit éloigné matériellement parlant. Pour lui, mêmes idées, même but, même discipline à la Villa-Médicis qu'aux Petits-Augustins. Le régime auquel il est soumis, ne doit pas tarder à éteindre en lui tout sentiment de personnalité, même d'originalité. C'est ce qui explique pourquoi tous les pensionnaires ont, à peu près, la même manière de voir.

Un *directeur* est attaché à cet établissement. Qu'est-ce que ce directeur ? Prenons garde : ne serait-ce pas une espèce d'*empereur de l'art*, puisqu'il peut imprimer à son gré telle ou telle direction à *cinq* spécialités étrangères les unes aux autres, et dont il ne pratique ordinairement qu'une seule ?

Évidemment, cet homme a trop de pouvoir. Il influe tellement sur la grande majorité de ceux qu'il *professe*, qu'on a pu remarquer de cinq en cinq ans un changement dans les résultats de l'école de Rome. Cette école a porté, suivant la présence de tel ou tel maître, tel ou tel caractère individuel.

Eh bien ! c'est là un grand vice d'organisation. L'élève que l'on envoie en Italie est déjà fort (ou censé tel); dès qu'il a quitté les bancs, il ne devrait peut-être plus, en quelque sorte, être considéré comme élève, ou du moins, il devrait, tout en demeurant sous la surveillance paternelle d'un administrateur, être libre de ses mouvements, libre de faire des essais, dussent-ils aboutir à des excentricités. Dans ce cas, la critique générale ne manquerait pas de lui signaler ses défauts, et la leçon lui serait bien plus profitable. Au contraire, dans le cas où ses tentatives auraient le caractère du génie, son avenir lui serait encore révélé par l'accueil de la multitude.

Un *directeur* est donc un obstacle au parcours des grandes carrières.

Enfin, la main sur la conscience, les concours sont-ils un moyen infaillible de juger du mérite des élèves, et de leur avenir surtout ? Beaucoup pensent le contraire. Ne serait-il pas plus juste et plus profitable pour l'Art d'employer les fonds affectés spécialement au concours à faire voyager un plus grand nombre d'élèves pendant un temps moindre, *trois ans*, par exemple, et d'employer pour l'allocation de ces pensions le moyen usité dans certains colléges, c'est-à-dire de les faire adjuger par les

élèves à ceux d'entre leurs camarades auxquels ils reconnaîtraient les plus brillantes dispositions?

Parlons du voyage.

Certes, le voyage en Italie doit faire partie de l'éducation d'un artiste. Il est incontestable que la vue de ce beau pays, la contemplation des chefs-d'œuvre multiples qui s'y trouvent, sont propres à agrandir les idées de l'élève, et à exercer ses yeux. Aussi, parmi les voyages utiles, nous nous permettrons d'en signaler quelques autres, ceux en Grèce, en Allemagne, en Égypte, etc., etc. Il est certain qu'après s'être absorbé dans les études de l'atelier, l'élève a besoin d'un repos instructif; pour cela, rien de mieux que les voyages. Mais, s'il y a avantage marqué pour l'élève à visiter différentes contrées, il y a peut-être danger pour lui à n'en visiter qu'une seule, et surtout à y séjourner pendant *cinq années* consécutives, sous une domination individuelle, loin de toute nationalité, de toute critique, de toute famille, etc.

Rien n'est beau comme un ciel sans nuages, mais rien n'est, à la longue, plus monotone; rien ne rend l'homme plus indolent, plus paresseux. Beaucoup de ceux qui promettaient avant leur départ, trompent toutes les espérances. Arrivés en Italie, ils ne songent plus qu'à jouir des avantages matériels de la pension; ils travaillent comme pour s'acquitter d'un devoir, c'est-à-dire sans goût; leurs œuvres n'ont ordinairement que l'expression de l'ennui, et sont fort souvent inachevées.

Puis, lorsqu'ils sont de retour à Paris, ils reprennent difficilement la vie active, et, oubliés qu'ils sont, ils ont peine à se créer de l'occupation. Les autres artistes de leur âge qui sont restés en France, y ont accaparé la vogue, les moyens auxiliaires sont restés à la portée de ceux-ci, parce que la foule les connaît, les affectionne et les encourage de préférence. Un grand nombre d'anciens lauréats sont aujourd'hui littéralement dans la misère. Qui viendra donc à leur aide? L'État? Mais l'État n'a pas toujours de travaux à leur donner; le commerce? mais leurs études spéciales les ont placés dans la catégorie des élèves de *trente ans* dont nous venons de parler.

VII.

Conclusions générales.

Nous croyons avoir établi clairement que l'Institut actuel est un corps aristocratiquement constitué, qu'il représente un pouvoir *monarchique* dans un État *républicain*. On sait, en outre, que toute assemblée qui se recrute d'elle-même, vieillit vite, dégénère, et se livre bientôt à des abus de pouvoir.

Tout le monde trouvera juste que les spécialités de l'Art et de la Science soient représentées par le plus grand nombre possible de citoyens pratiquant chacune de ces spécialités.

En présence du *Suffrage universel*, reconnu et mis en pratique, il est rationnel que ce principe se généralise, s'étende aux grandes institutions, et surtout à celles qui sont liées d'influence avec les institutions gouvernementales.

Or, l'Institut, par son importance, par l'étendue de ses attributions, doit être considéré comme un des plus puissants auxiliaires de l'administration politique.

Donc, l'*Institut doit être soumis au suffrage universel.*

On a pu se convaincre que les jurys et les commissions nommés jusqu'à ce jour par les rois ou les ministres ont fonctionné, sinon d'une manière arbitraire, au moins d'une manière absolue. Nous en concluons que les jurys et les commissions de ce genre *doivent ressortir également du suffrage universel.*

Maintenant, le chiffre de notre population s'est considérablement accru depuis la naissance des Académies ; le domaine de la Science et de l'Art s'est étendu dans les mêmes proportions.

Donc, il est logique d'*élargir les cadres de l'Institut.*

Nous avons également démontré combien il est dangereux pour la Science, pour l'Art, pour la liberté, que le professorat ressorte *exclusivement* d'un corps inamovible, imbu de certaines affections, de certains préjugés ; qu'il est également dangereux de laisser au bon plaisir d'un homme la direction personnelle dictatoriale d'une science ou d'un art quelconque, et,

mieux que nous encore, l'expérience a démontré ce vice d'organisation, tant au point de vue de l'antagonisme des systèmes avec les pouvoirs existants qu'en présence de l'excès contraire.

Donc, les *directeurs* d'Académies doivent être remplacés par des *administrateurs*; donc, le professorat *doit ressortir du suffrage universel.*

Puis, n'est-il pas désirable de voir bientôt réunies, et rivalisant entre elles d'activité, toutes les variétés de talents et d'opinions, lesquelles, isolées, ne produisent qu'antagonisme et confusion, tandis qu'elles peuvent et doivent aboutir à l'unité d'action. Donc, les professeurs doivent être pris indistinctement dans toutes les *écoles et même en dehors de l'Institut*.

Si l'on reconnaît avec nous que les prix académiques ne produisent en général que des médiocrités systématiques; si l'on convient que le but des fondateurs de ces diverses institutions se trouve détourné de lui-même par le seul fait de leur ancienneté, on sera forcé de conclure avec nous au moyen que nous proposons.

En terminant, nous répéterons ce que nous avons dit au commencement de ce travail :

Nous n'avons pas la prétention de signaler ici toutes les réformes à faire. Loin de là; que tous les hommes de science et de bonne volonté qui trouveront que nous avons émis quelques idées justes, les relèvent par l'appui de leur talent. Ce n'est point une œuvre personnelle que nous avons voulu faire, et nous serons heureux si *d'autres* et *beaucoup* d'autres, sentant comme nous la nécessité d'une amélioration, viennent se joindre à nous, pour essayer de faire comprendre aux artistes, aux savants, aux membres de l'Institut, et surtout aux membres de la représentation nationale, qu'en République toute souveraineté individuelle doit disparaître devant la *souveraineté de tous*.

<div style="text-align:right">

JULES SALMSON,
STATUAIRE.

</div>

TABLE DES MATIÈRES.

	PAGE
Les Artistes et le Peuple, par Pierre Vinçard.....................	3
L'Institut devant le suffrage universel, par Jules Salmson.......	11
I. Que l'Institut est un corps aristocratique	11
II. Historique des Académies en France.......................	14
III. De l'Institut envisagé comme Tribunal de l'opinion........	17
IV. De l'Académie des Beaux-Arts en particulier...............	20
Architecture ...	22
Musique..	23
Peinture..	24
Statuaire...	25
V. De l'Académie des Beaux-Arts envisagée comme corps enseignant...	27
VI. De l'Inutilité des Prix académiques	29
VII. Conclusions générales	34

Par la Société typographique de Paris.

IMPRIMERIE GERDÈS, RUE SAINT-GERMAIN-DES-PRÉS, 10.

Contraste insuffisant

NF Z 43-120-14

www.ingramcontent.com/pod-product-compliance
Lightning Source LLC
Chambersburg PA
CBHW030118230526
45469CB00005B/1701